兒童色鉛筆

Children Art 兒童美術才藝系列

目錄

彩色色鉛筆勞作b　卡片與信封、信紙製作

兒童與色鉛筆a

3

紙黏土

木材

邀請卡

信紙

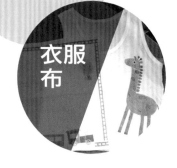

衣服
布

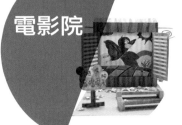

電影院

生日卡

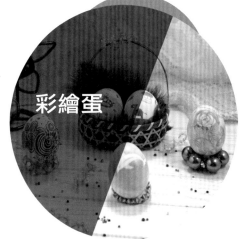

彩繪蛋

手捲
書

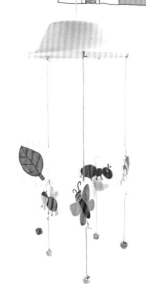

能夠隨處拿起筆來繪製一張既繽紛又柔美的圖畫就只有色鉛筆是最好的選擇，除了學習色鉛筆的技法外，更能培養兒童對繪畫的耐力與細心。市面上琳瑯滿目的色鉛筆書籍，內容大多以精闢的解析和一些的美術上的應用，並沒有太多能適合兒童應用在美勞方面上。

本書將色鉛筆分成四大類：第一大類介紹油性色鉛筆、水性色鉛筆、粉性色鉛筆的這三種性質以及基本的技巧、特殊的技巧，簡單的說明更能快速進入色鉛筆好玩世界。第二大類以平面的方式應用在紙張上，分別為卡片、信封、信紙的製作以及四種簡單的繪本製作，熟練之後就能做出獨一無二的作品了。第三大類以立體來呈現色鉛筆與美勞的結合，分別有紙娃娃－拓印的方式、遊樂園－紙雕的方式、電影院－說故事的方式、釣魚，藉由色鉛筆來創造出不同的美勞。第四大類以不同種類的材質來製作，有隨手可得的石頭、單一色的木製品、花圃中的陶器盆栽、衣服或布、紙黏土的應用、圓圓的雞蛋，都能作為與色鉛筆的另一種新體驗。

學會色鉛筆的技巧後，動動手來製作既有趣又漂亮的作品，使得生活更加多采多姿吧！

基本材料與工具

紙類

轉印紙(電腦販量店有賣)

美術紙
粉彩紙

描圖紙

紙板、插畫卡紙、西卡紙、水彩紙

輔助工具

資料雜誌

巧拼

迴紋針

釘書機

雙腳釘

水盤

亮面膠帶

顏料

壓克力顏料

玻璃彩繪顏料

剪刀

尖嘴鉗

尺

美工刀

熨斗

膠類

相片膠

口紅膠

魔鬼氈

保護噴膠

泡棉

雙面膠

保麗龍膠

指甲油
(亮光漆)

材料

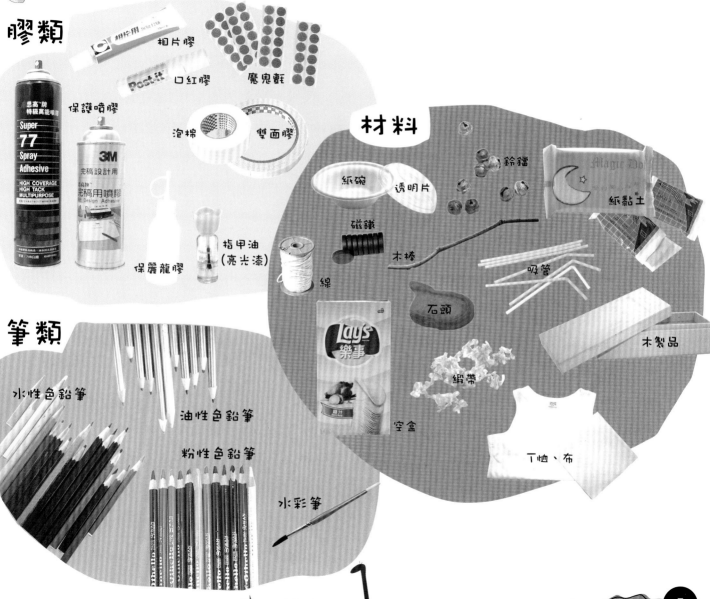

紙碗

透明片

鈴鐺

紙黏土

磁鐵

木棒

線

吸管

石頭

木製品

緞帶

空盒

T恤、布

筆類

水性色鉛筆

油性色鉛筆

粉性色鉛筆

水彩筆

兒童與色鉛筆

想要了解色鉛筆並不困難，只要懂得基本的技法、技巧，再加上充分掌握色鉛筆的性質，讓兒童學起來更加EASY!

常用的 色鉛筆和紙

在一般的量販店、書局...都是以一般油性的色鉛筆為主,當仔細看一看品名後也能發現有不少的水性色鉛筆,但在粉性色鉛筆就必須要到美術社才能購買的到了。

本書以油性的色鉛筆、水性的色鉛筆、粉性的色鉛筆作為介紹,繪畫的技法由淺入深的方式,並使用圖畫紙、插畫卡紙、水彩紙、美術紙、描圖紙、轉印紙...等來製作。色鉛筆通常在平面較光滑的紙張上作畫,畫起來既精細又柔和,例如:插畫卡紙、西卡紙、描圖紙...。較粗的紙張畫起來就另有風格,例如:圖畫紙、美術紙...。但用到水性色鉛筆就必須使用水彩紙,既能吸水還有水彩畫的風格。

在購買色鉛筆的時候,先依照自己的意願選擇,再加上不同種類的紙張,依循漸進的方式學習你也能夠從中創造出自己的風格。

兒童常用的油性色鉛筆

Oil color pencils 與使用方法

油性色鉛筆內含有蠟的成份而且**筆蕊不易摔斷**，畫起來會有亮亮的感覺，遇到水時不易受到破壞**顏色也較鮮豔**。是一開始學時最佳的選擇，學習時雖然有不少的局限但也不難上手。

重疊上色時，順序是很重要的，改變順序就會產生不同的顏色。

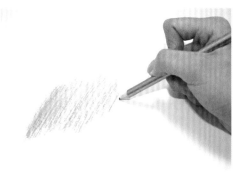

油性色鉛筆畫法

油性色鉛筆的防水功能

叮嚀：油性色鉛筆畫錯就很難救回來。

重疊上色好好玩

將不同的顏色重疊畫在一起，會得到更多新鮮有趣的顏色喔！一起來創造各種不同的顏色吧！

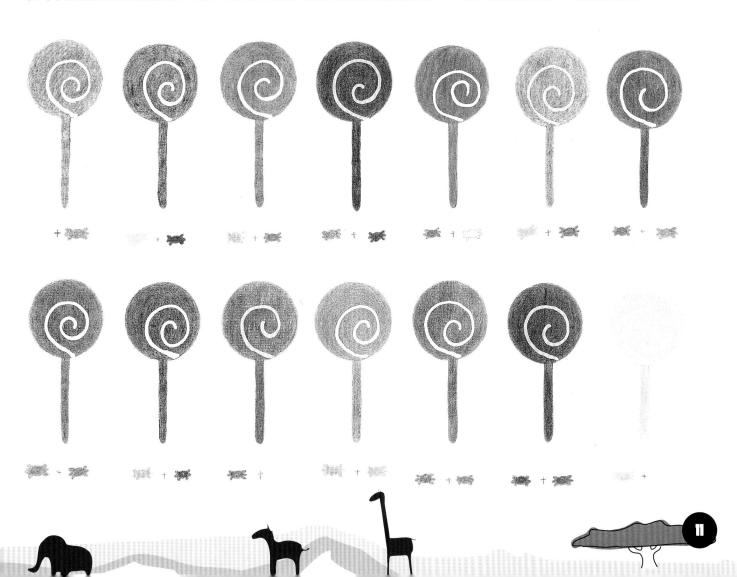

兒童常用的水性色鉛筆

Watercolor pencils與使用方法

水性色鉛筆是現在流行的畫風，除了可以畫的像油性色鉛筆的感覺，也可以畫出像水彩的風格。用水彩筆渲染後，因能溶於水也可混色調和，畫起來雖比較沒有光澤而看起來卻帶點粉粉的柔和。學習時，水分的控制是很重要的，否則會達不到原先想要的效果。

沾溼筆後再描繪

暈染

叮嚀:一開始打稿畫錯時，還能用橡皮擦來擦拭錯的部份。

渲染上色好好玩

善用水性色鉛筆融於水的特性，並掌握濕度就可以得到非常柔和的漸層效果喔！

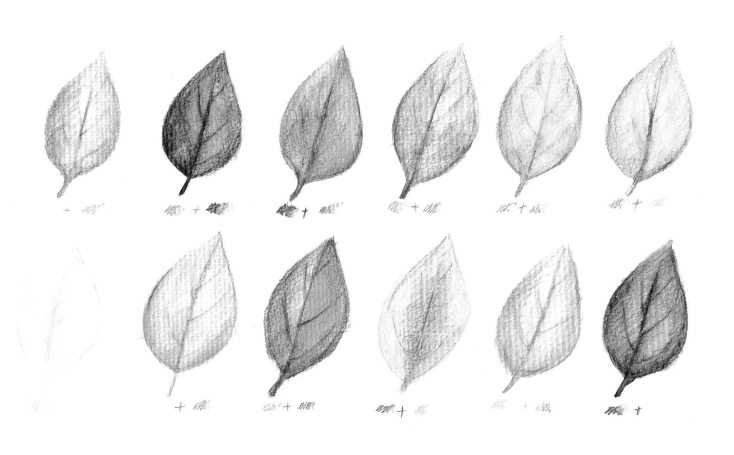

兒童常用的粉性色鉛筆

Pastel chalk pencils 與使用方法

粉性色鉛筆是比較不常使用的色鉛筆，因與粉彩筆有相似的地方，但使用上不容易弄髒手也不易斷裂。而且畫局部或風景時，可以明確地捕捉漸層或者混色效果，只要在完成後噴上保護噴膠就行了。

衛生紙擦抹

水彩筆擦抹

叮嚀:使用衛生紙或紙筆混色時，注意色彩的配色才不會呈現髒髒的感覺。

粉性上色好好玩

在用粉性色鉛筆作畫時，是最能營造出朦朧、夢幻感的效果。

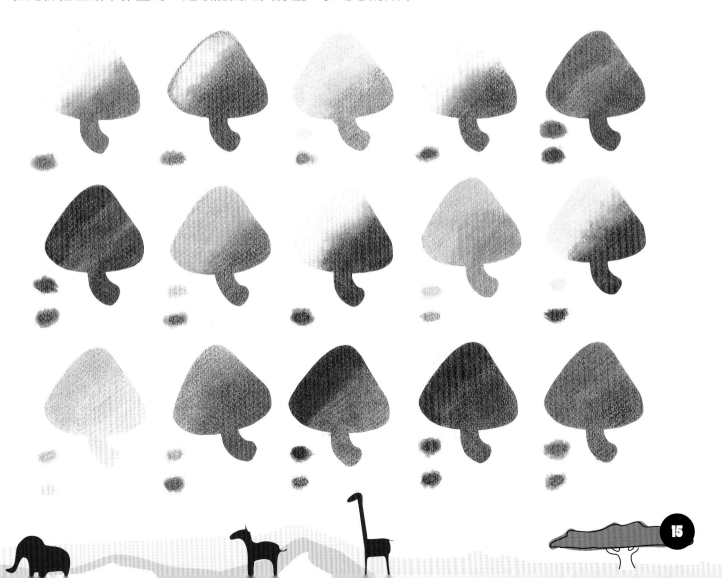

技巧示範 執筆法、運筆法

基本技巧之中，都是先以點、線、面為出發，再針對形狀、明度、色彩的配色應用與筆的執筆法運用法產生出不同的效果。

執筆法

1. 點

2. 直線

3. 斜線

4. 大點

5. 亂線

6. 橫線

塗滿

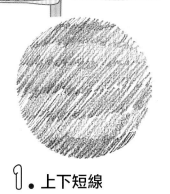

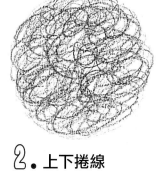

1. 上下短線　　　2. 上下捲線　　　3. 左右捲線

運筆法

1. 輕的筆觸　　　2. 一般的筆觸　　　3. 重的筆觸

特殊例子

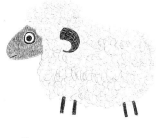
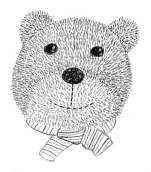

1. 運筆法的方式　　　2. 塗滿的方式　　　3. 執筆法的方式

特殊技巧示範

利用紙板、拼貼等方式，練習不同的繪畫技巧

a 雲彩
色鉛筆粉末塗抹技法

1. 以刀片削出色鉛筆的粉末於素描紙(或畫紙)上。

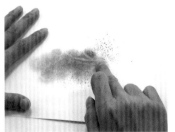

2. 以手指壓抹，旋轉方向推開。

3. 最後，利用橡皮擦擦出雲朵造型。

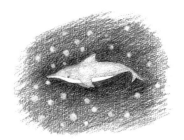

b 海豚
水滴留白技法

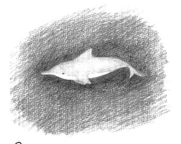

1. 完成色鉛筆畫。

2. 以手指沾水，滴於畫作上。

3. 再以衛生紙輕輕將水份吸起。

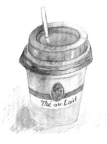

c 飲料

白色色鉛筆調和技法

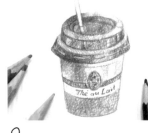

1. 完成色鉛筆畫。

2. 以白色色鉛筆做整體的調和，使二色之間的色彩暈染柔和。

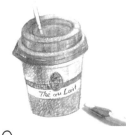

3. 以白色臘色畫出亮點即完成。

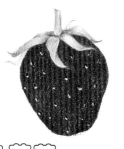

d 草莓
色鉛筆沾水畫點點技法

1. 完成色鉛筆畫。

2. 以黑色色鉛筆沾水。

3. 點出草莓上的小點。

e 包包
拓印技法

1. 筆傾斜角度大，並大幅度的塗刷，即出現印紋。

2. 將拓印的物體置於紙的下方(以較薄的紙尤佳)。

3. 最後將圖案具體化，畫成各種物品即完成。

f 善用畫紙
單色與多色的表現技法

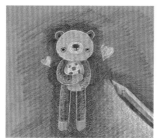

在色紙上表現色鉛筆彩繪，底色愈深，所選擇的顏色最好愈淺，才能表現出色彩；反之底色愈淺，選擇的顏色應較深。

圖中，小熊大體上完色後，以白色色鉛筆勾邊；右下的鉛筆採單色描繪，亦有不同風格。

g 氣球
割紙板技法

1. 用鉛筆在卡紙上構圖。

2. 美工刀沿著鉛筆線割下氣球（記得下面墊著切割板喔）。

3. 紙板覆蓋圖畫紙上，用色鉛筆重疊著色。

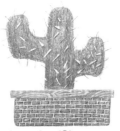

h 仙人掌
刮痕技法

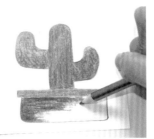

1. 先用色鉛筆著色。

2. 利用美工刀刮出刮痕。

3. 完成後，深色的色鉛筆加深修飾。

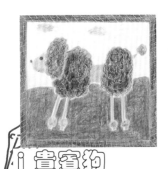

i 貴賓狗
凹痕技法

1. 構圖完後，用無水的原字筆重新描繪一次。

2. 用橡皮擦將線條擦拭。

3. 就可以使用色鉛筆著色。

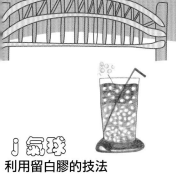

j 氣球
利用留白膠的技法

1. 先初步構圖後，用水彩筆沾留白膠畫留白處。

2. 留白膠需待乾後，再將圖形完成著色。

3. 最後，用手指輕輕搓起留白膠。

k PIG紙膠留白技法

1. 用紙膠帶黏成圖形。

2. 在用不同顏色的色鉛筆著色。

3. 將紙膠帶輕輕的撕起，即成。

l 飛魚多色拼貼技法

1. 描圖紙構圖後，轉印於美術紙上。

2. 剪下後，用口紅膠將飛魚組合黏上。

3. 用不同顏色的色鉛筆著色。

l 橘子單一拼貼技法

1. 先用鉛筆在紙板上構圖。

2. 依照圖形剪出造型後，再用口紅膠黏上。

3. 最後再用色鉛筆著色。

彩色鉛筆的勞作b

卡片與信封、信紙製作

在了解色鉛筆各種的使用技巧後，建議使用者先以單一平面的方式在紙上學習，此篇分別以卡片篇、信封與信紙篇、繪本篇來應用在生活上。

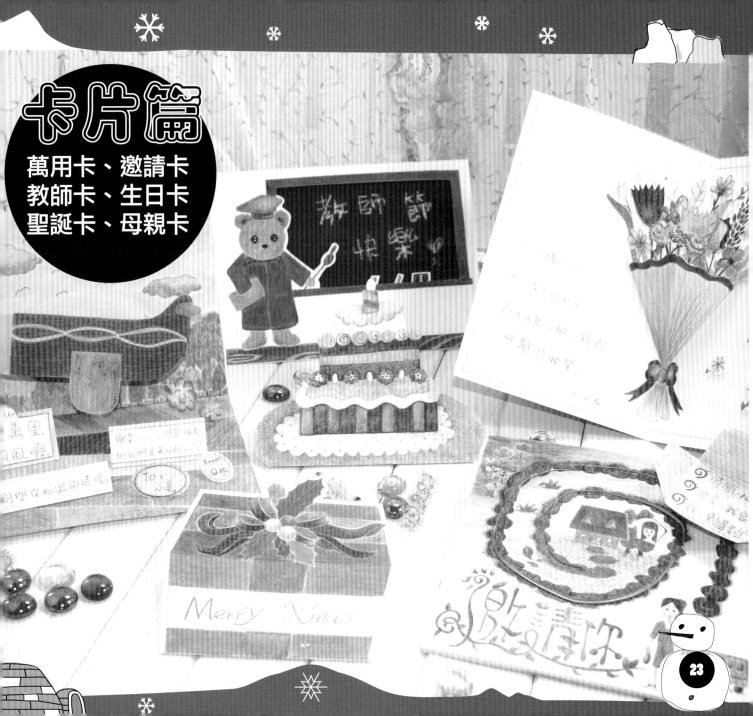

卡片篇

萬用卡、邀請卡
教師卡、生日卡
聖誕卡、母親卡

萬用卡

每當與好友離別時， 總是說不出的千言萬語…

Tools

色鉛筆、插畫卡紙、保護噴膠、透明片、剪刀、雙面膠

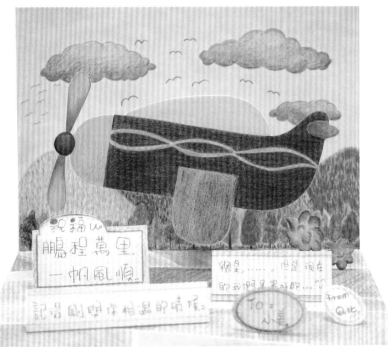

製作步驟

1. 插畫卡紙先對折。

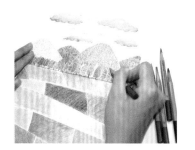

2. 使用各色的色鉛筆著色。

3. 飛機著色完後，剪下，並黏上透明片和煙。

4. 背面黏上一段雙面膠。

5. 正方形架與飛機一起黏上去。

6. 另一處加上留言板。

自己動手做

7. 加上小飛機和文字。

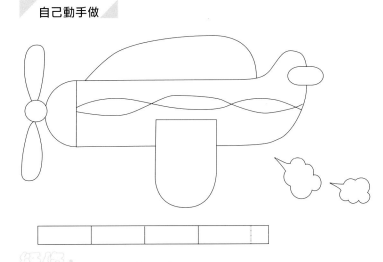

紙條：3cm x 3cm x 3cm x 4cm

貼心小叮嚀

每次完成色鉛筆上色時，就噴上保護噴膠使得不至於弄髒畫。

邀請卡

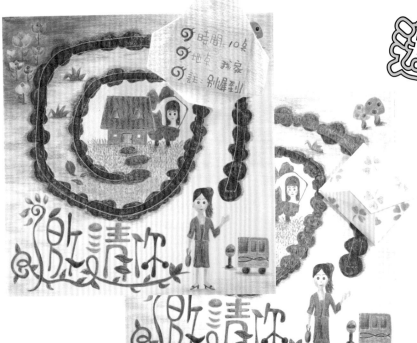

設計別有一番風味的邀請卡，
朋友收到了還敢不來嗎？

Tools
色鉛筆、插畫卡紙、
圖畫紙、保護噴膠、
雙腳釘、美工刀、泡
綿、雙腳釘

製作步驟

1. 完成色鉛筆的著色。

2. 美工刀沿石頭割弧形。

3. 背面黏上泡綿。

4. 小紙片中間剪洞。

5. 四周黏上泡綿。

6. 放入雙腳釘。

7. 紙板黏上信封背後。

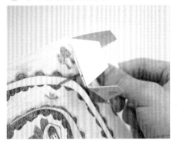

8. 將信紙放入弧形中。

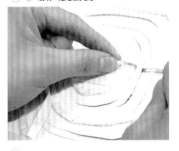

9. 弧線在雙腳釘中間。

10. 雙腳釘相互扣住。

11. 覆蓋圖畫紙上。

12. 美工刀割掉四邊，完成。

點心小叮嚀　每次完成色鉛筆上色時，就噴上保護噴膠使得不至於弄髒畫。

謝師卡

9月28日是教師節，自己動手做讓老師高興一下吧!

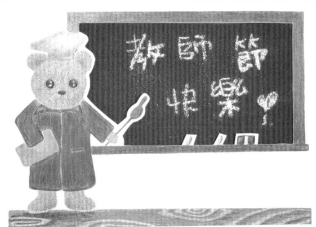

Tools

色鉛筆、插畫卡紙、保護噴膠、砂紙、美工刀、雙面膠

製作步驟

1. 完成色鉛筆的著色。

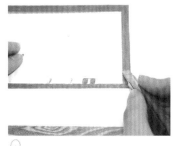

2. 美工刀割下黑板內白色部份。

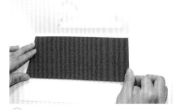

3. 黏上砂紙。

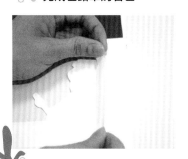

4. 四周黏上雙面膠。

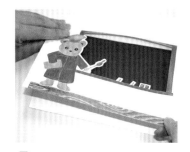

5. 撕掉雙面膠後，黏上。

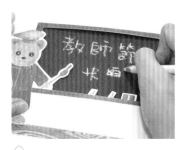

6. 最後在用粉性色鉛筆寫上文字。

生日卡

做一張精心設計的蛋糕，大聲的祝福

Happy birthday!

Tools

色鉛筆、水彩紙、
保護噴膠、水彩
筆、水盤、剪刀

製作步驟

1. 將水彩紙對折後，在用鉛筆打稿。

2. 水性色鉛筆著色，完成。

· 展開圖

3. 用水彩筆沾少許的水，渲染。

自己動手做

4. 完成後待乾，噴上保護噴膠。

貼心小叮嚀　每次完成色鉛筆上色時，就噴上保護噴膠使得不至於弄髒畫。

聖誕卡

簡簡單單的一張聖誕卡包著滿滿的祝福

Tools

色鉛筆、插畫卡紙、保護噴膠、剪刀

Merry X'mas

製作步驟

1. 先將插畫卡紙對折後，再用鉛筆打稿。

· 展開圖

2. 使用色鉛筆完成著色。

自己動手做

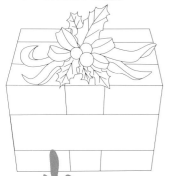

3. 完成後，噴上保護噴膠。

4. 最後，預留白邊並剪下來。

貼心小叮嚀 每次完成色鉛筆上色時，就噴上保護噴膠使得不至於弄髒畫。

母親卡

在母親節時能夠自己做張卡片，讓媽媽感動一整天。

Tools

色鉛筆、插畫卡紙、水彩紙、保護噴膠、水彩筆、水盤、剪刀、美工刀、泡綿

製作步驟

1. 插畫卡紙對折後，先畫藍色花束。

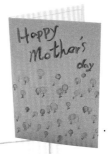

· 立體圖

2. 另外再拿水彩紙畫不同的花朵。

3. 水性色鉛筆著色後，用水彩筆渲染。

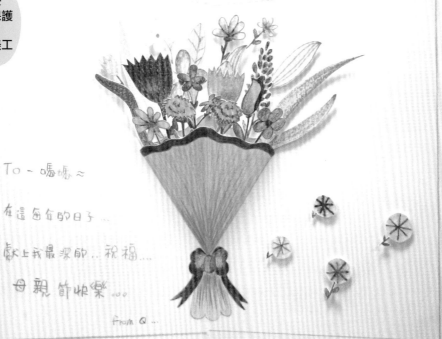

To ~ 媽媽 ~

在這每年的日子...

獻上我最深的...祝福....

母親節快樂...

from Q ...

4. 待乾後，噴上保護噴膠並剪下。

5. 花束口用美工刀割開

6. 把花黏上泡綿後，黏在花束口。

7. 加上文字，即完成。

每次完成色鉛筆上色時，就噴上保護噴膠使得不至於弄髒畫。

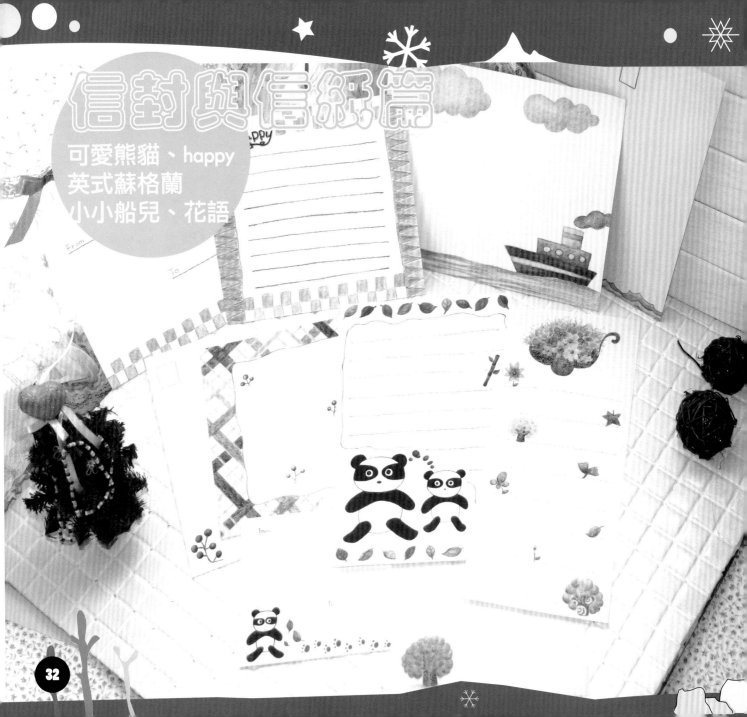

信封與信紙篇

可愛熊貓、happy
英式蘇格蘭
小小船兒、花語

熊貓信封與信紙

可愛的動物信紙誰說只能在外面買，自己做一整套獨一無二的寄給朋友。

Tools
色鉛筆、美術
紙、保護噴膠、
剪刀、雙面膠

製作步驟

1. 美術紙裁成A4大小。

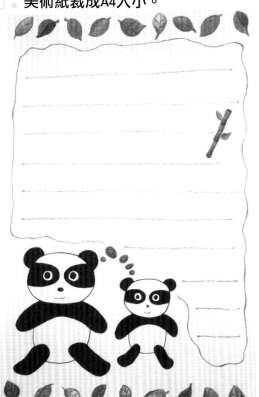

2. 信封的製作完成。

3. 鉛筆著色。

自己動手做

4. 貼紙，只
要在背面黏上
雙面膠。

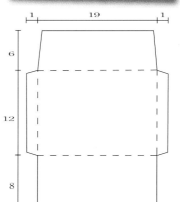

貼心小叮嚀　每次完成色鉛筆上色時，就噴上保護噴膠使得不至於弄髒畫。

HAPPY信封與信紙

粉粉嫩嫩的信紙，特別適合寄給喜愛的人..

Tools

色鉛筆、水彩紙、保護噴膠、水彩筆、水盤、剪刀、雙面膠

製作步驟

1. 水彩紙裁成正方形的大小。

2. 信封的製作完成。

3. 四邊著上水性色鉛筆。

4. 水彩筆沾水後，渲染。

5. 貼紙，只要在背面黏上雙面膠。

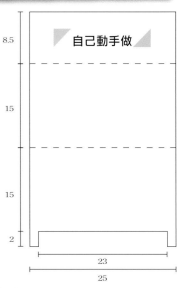

自己動手做

8.5	
15	
15	
2	

23

25

貼心小叮嚀　每次完成色鉛筆上色時，就噴上保護噴膠使得不至於弄髒畫。

英式蘇格蘭信封與信紙

追隨英式風的流行腳步,創作一個別有一番異國風味的信紙吧!

Tools

色鉛筆、圖畫紙、保護噴膠、尺、剪刀、雙面膠

製作步驟

1. 圖畫紙裁成正方形大小。

2. 信封的製作完成。

3. 尺做輔助,色鉛筆著色。

4. 貼紙,只要在背面黏上雙面膠。

自己動手做

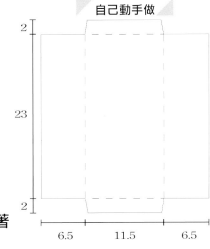

2

23

2

6.5 11.5 6.5

貼心小叮嚀 每次完成色鉛筆上色時,就噴上保護噴膠使得不至於弄髒畫。

小小船兒信封與信紙

交通工具也可以成為設計的靈感創意來源喔！

▎製作步驟 ◥

1. 先在水彩紙上打稿。

2. 水彩筆著色並沾少許水，渲染。

3. 完成後噴上保護膠。

4. 信封的製作。

5. 貼紙，只要在背面黏上雙面膠。

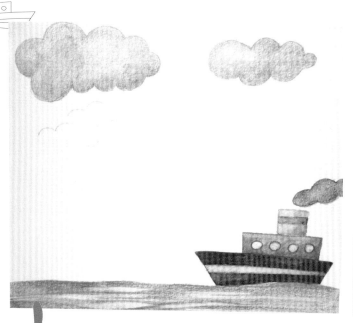

▎自己動手做 ◥

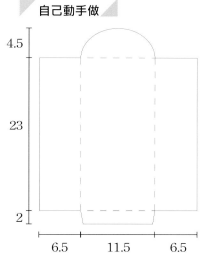

4.5

23

2

6.5 11.5 6.5

貼心小叮嚀 每次完成色鉛筆上色時，就噴上保護噴膠使得不至於弄髒畫。

花語信封與信紙

Tools
色鉛筆、水彩
紙、保護噴膠、
水彩筆、水盤、
剪刀、雙面膠

在這麼多信紙款式中，一定少不了美麗花朵的設計

製作步驟

1. 美術紙裁成長條型大小。

2. 信封的製作。

3. 色鉛筆著色。

4. 貼紙，只要在背面黏上雙面膠。

自己動手做

```
   8      16      8
```

8

17

8

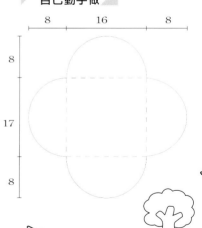

貼心小叮嚀　　每次完成色鉛筆上色時，就噴上保護噴膠使得不至於弄髒畫。

繪本製作

分段翻翻書-猜猜看這是什麼?
手捲書-拉拉冒險記
五格書-小毛的一生
騎馬式-旅遊日記

分段翻翻書

猜猜看這是什麼？

Tools
色鉛筆、圖畫紙、美術紙、保護噴膠、美工刀、尺、泡綿、釘書機、亮面膠帶

分段的翻書可以製作不同的內容，讓學習更有趣...

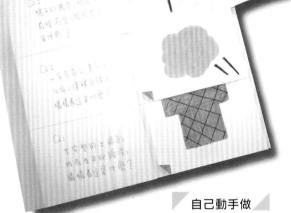

製作步驟

▶ 自己動手做

1. 封面：用色鉛筆畫文字，剪下，背面加上泡綿。之後，再將圖和文字組合完成。

2. 內容：幾張圖畫紙，用尺裁切成三等分。

3. 內容：完成後，整理用釘書機釘裝。

貼心小叮嚀　每次完成色鉛筆上色時，就噴上保護噴膠使得不至於弄髒畫。

手捲書 拉拉冒險記

製作一份充滿冒險的手捲書，找朋友一起來玩會更好玩喔！

Tools

色鉛筆、水彩紙、美術紙、保護噴膠、水彩筆、水盤、美工刀、雙面膠、緞帶。

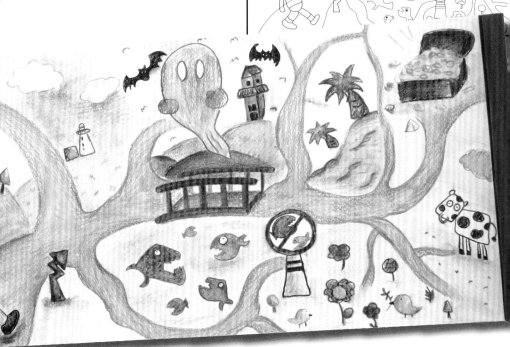

▸製作步驟◂ 尋寶圖

1. 水彩紙裁成長方形。
2. 水性色鉛筆著色。
3. 將水彩筆沾水後，渲染。
4. 乾後，噴上保護噴膠。
5. 兩邊黏上美術紙。
6. 一邊加上緞帶，完成。

▸自己動手做◂

▶ 製作步驟 ◀ 寶袋

1. 寬17CM、長46CM的水彩紙。
2. 兩邊黏上雙面膠帶。
3. 對折黏起來。
4. 用水性色鉛筆上色。
5. 風乾後，噴上保護噴膠。

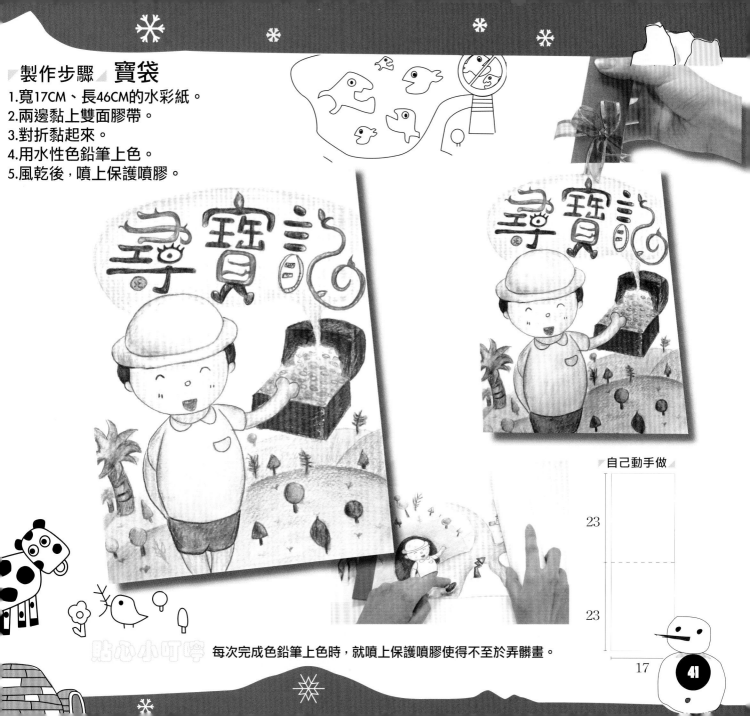

▶ 自己動手做 ◀

23

23

17

每次完成色鉛筆上色時，就噴上保護噴膠使得不至於弄髒畫。

五格書

小毛的一生

利用毛毛蟲的一生來製作一本簡便的五格書

Tools

色鉛筆、圖畫紙、紙板、保護噴膠、美工刀、線、雙面膠、口紅膠。

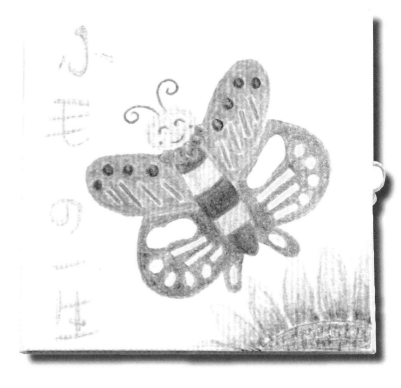

故事內容

1. 有一天，河邊飄來了一顆卵

2. 幾天後，卵變成了毛毛蟲

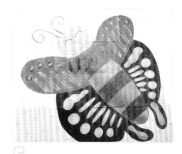

3. 毛毛蟲看到天上飛的蝴蝶覺得牠們好漂亮，於是開始認真的結蛹。

4. 一天天慢慢的把自己包起來。

5. 一個月後，毛毛蟲終於孵化便成了美麗的蝴蝶。

教你怎麼玩

5

4

3

2

1

43

教你怎麼玩

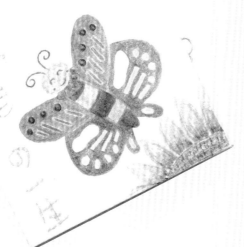

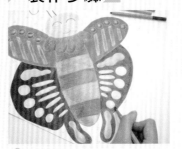

1. 先畫一個美麗的蝴蝶。

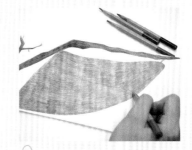

2. 上往下折，畫蝴蝶的蛹。

3. 由左往右折，畫製蛹過程。

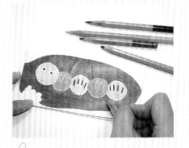

4. 由上往下折，畫毛毛蟲吃葉子。

5. 由左往右折，畫一顆圓圓的蛋。

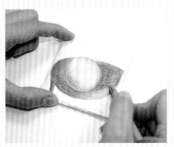

6. 黏上書皮上，完成。

貼心小叮嚀 每次完成色鉛筆上色時，就噴上保護噴膠使得不至於弄髒畫。

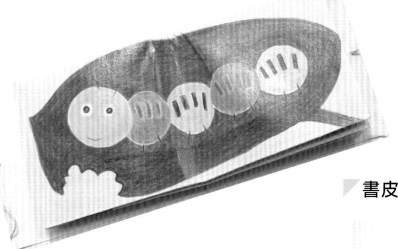

書皮製作

1. 裁切兩張紙板、長形紙板。

2. 塗滿口紅膠後，黏在長形圖畫紙上。

3. 四邊將多出的紙，往內折。

4. 再裁一張較小的長形圖畫紙。

5. 兩邊各黏段雙面膠並加上藍線。

6. 將紙張覆蓋上去，即成。

騎馬式 旅遊日記

一到寒暑假日記總是不知該怎麼著手嗎？
動手做旅遊日記讓你成為大家目光的焦點。

Tools

色鉛筆、插畫卡
紙、圖畫紙、保護
噴膠、釘書機、軟
墊、資料。

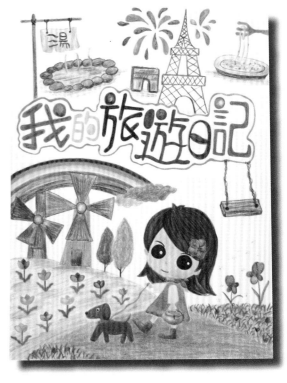

製作步驟

1. 插畫卡紙、幾張圖畫紙，一起對折。

2. 展開覆蓋軟墊上後，用釘書機在中央線釘上兩個。

3. 反過來將釘書針壓平。

貼心小叮嚀 每次完成色鉛筆上色時，就噴上保護噴膠使得不至於弄髒畫。

彩色鉛筆的勞作 C

紙娃娃、遊樂園、電影院、釣魚

本單元以最簡單的勞作加上色鉛筆引導進入，由平面轉成半立體或立體的方式呈現出另一種感覺。

色鉛筆勞作

紙娃娃

一些創意、巧思是適合增進親子關係與
玩樂的勞作。

Tools

色鉛筆、插畫卡
紙、圖畫紙、保護
噴膠、剪刀、隨
地取材

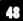

製作步驟

1. 先畫出衣服的形狀。

2. 找可以拓印的東西(室內、室外都是很好的取材地方)。

3. 畫好的衣服覆蓋上,色鉛筆拓印。拓印完後,剪下,便完成了。

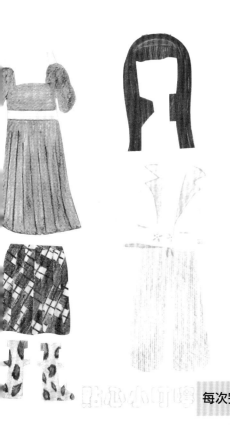

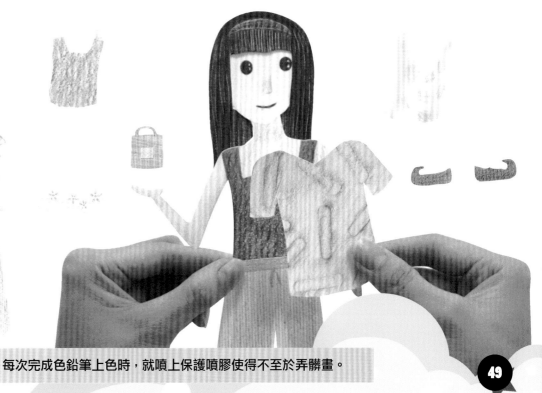

每次完成色鉛筆上色時,就噴上保護噴膠使得不至於弄髒畫。

色鉛筆勞作
遊樂園

家中的牆壁是否有點
單調,自己動手做一張
畫作...

Tools

色鉛筆、插畫卡紙、
水彩紙、紙板、保護
噴膠、剪刀、泡綿 、
雙面膠、雙腳釘、透
明片。

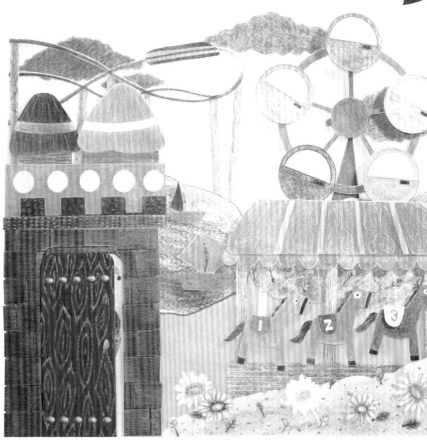

製作步驟

1. 粉性色鉛筆著色。

2. 製作小飛車,背後黏上透
明片。

3. 將小飛車固定至剪下的鐵軌上。

4. 雲霄飛車完成後,黏至左上角處。

5. 裝上打洞小紙板和雙腳釘、泡綿。

6. 黏在已做好的包廂背面。

7. 夾在摩天輪的轉盤上。

8. 摩天輪完成後,黏至右上角處。

9. 下面加上樹叢。

10. 加上小河。

11. 兩艘小船黏在小河中。

12. 城堡完成後,黏至左下角處。

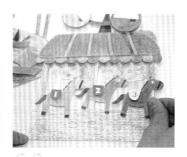

13. 旋轉木馬組合完成後,黏至右下角處。

14. 黏上樹叢、花朵、葉子,完成。

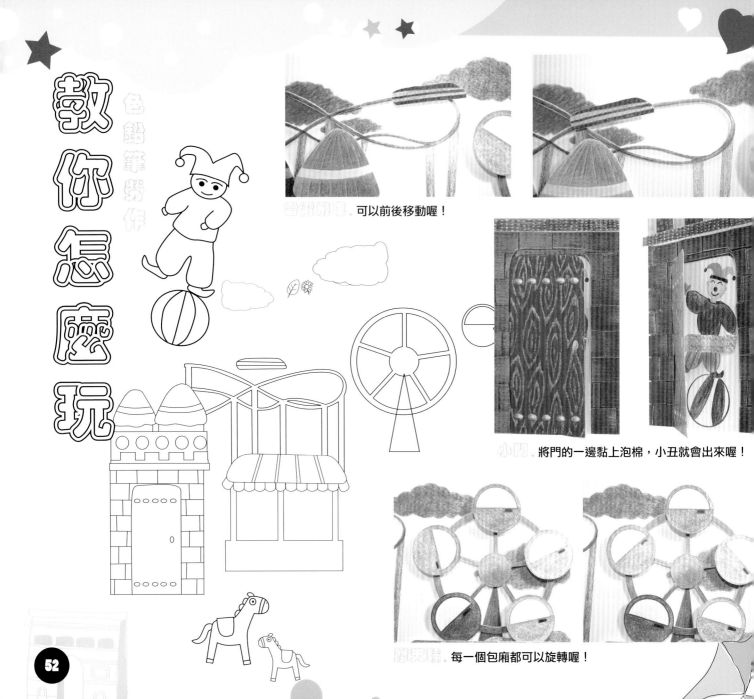

教你怎麼玩

色鉛筆製作

可以前後移動喔!

小門. 將門的一邊黏上泡棉,小丑就會出來喔!

每一個包廂都可以旋轉喔!

52

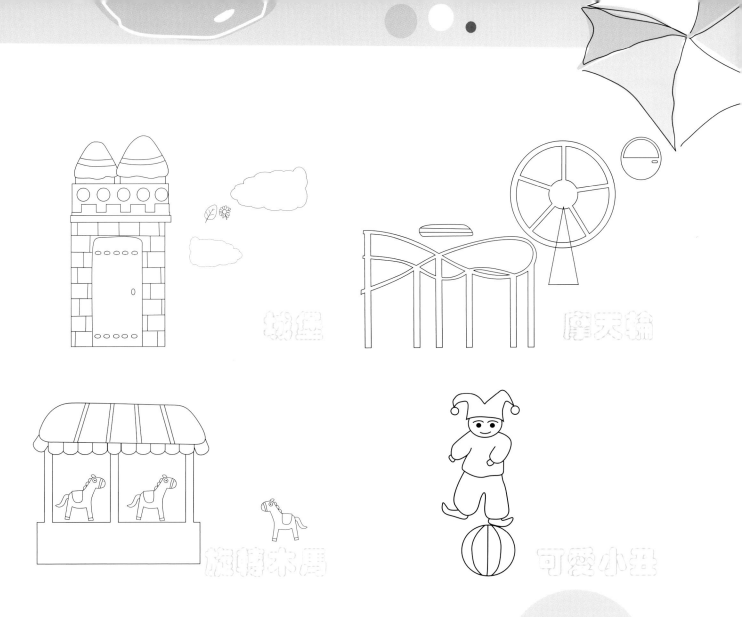

城堡

摩天輪

旋轉木馬

可愛小丑

色鉛筆製作

電影院

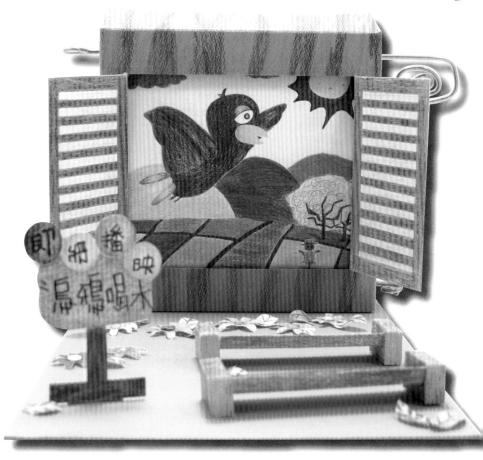

Tools

色鉛筆、插畫卡紙、
圖畫紙、美術紙、紙
板、紙盒、保護噴
膠、剪刀、美工刀、
尖嘴鉗、雙面膠、魔
鬼氈、鐵絲、膠管。

教你怎麼玩

說故事時總是拿著一本
書嗎？這時候不妨換另
一種方式吧！

製作步驟

1. 先將紙盒先展開。

2. 美術紙覆蓋紙盒上，並裁切多餘的紙。

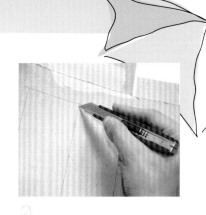

3. 用美工刀割出窗戶。

4. 色鉛筆畫紋路。

5. 完成窗型和打洞。

6. 黏上雙面膠後，組合。

7. 圖畫紙黏接後，色鉛筆著色。

8. 底部捲起來。

9. 鐵絲放進膠管中。

製作步驟

10. 尖嘴鉗折出彎弧。

11. 將膠管放入。

12. 膠管穿入捲起來的畫中。

13. 從另一頭鑽出。

14. 尖嘴鉗折出彎弧。

15. 頂端黏上雙面膠。

黏在的膠管上。

17. 加上魔鬼氈。

18. 上下黏住。

教你怎麼玩

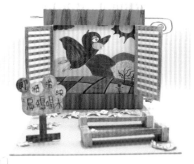

1. 有一隻口渴的烏鴉在找水喝

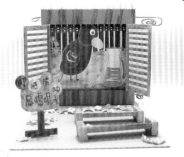

2. 喔!這裡有水耶!

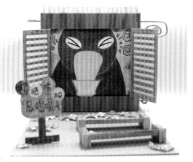

3. 真氣人啊!喝不到水..#%$&

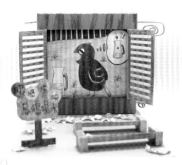

4. 想一想看!對了!有了!

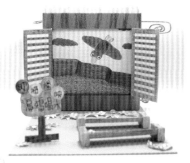

5. 於是烏鴉去撿石頭。

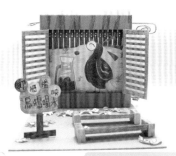

6. 堆一堆水就能喝了,哈哈!

釣魚

釣魚是培養小朋友耐性最好的方法喔！快來比賽看誰釣的多喔！

Tools

色鉛筆、水彩紙、紙板、保護噴膠、水彩筆、水盤、剪刀、線、迴紋針、木棒、鐵絲

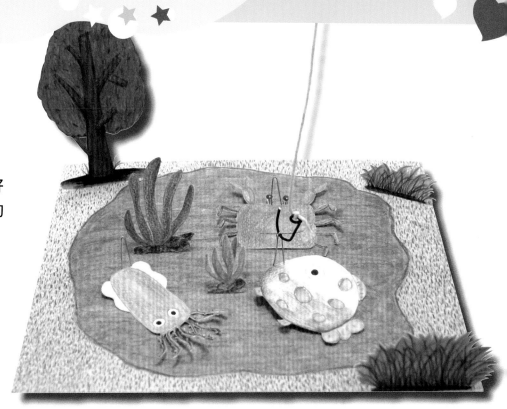

製作步驟

1. 粉彩筆上底圖。

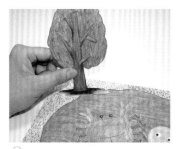

2. 水性色鉛筆著色後，剪下並黏上。

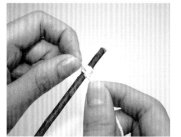

3. 釣竿一頭綁上繩子。

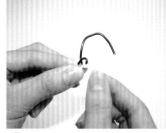

4. 線的一頭綁上鐵絲勾。

貼心小叮嚀　每次完成色鉛筆上色時，就噴上保護噴膠使得不至於弄髒畫。

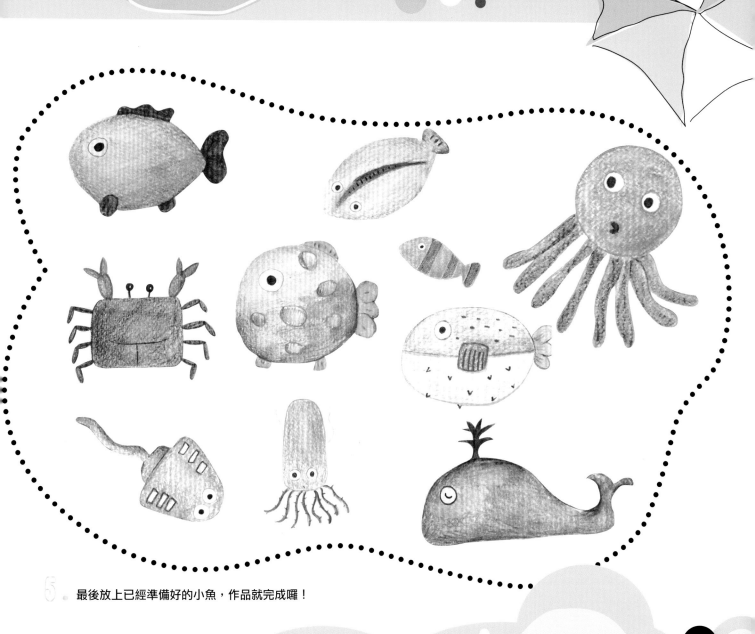

5. 最後放上已經準備好的小魚，作品就完成囉！

彩色鉛筆與其他勞作

石頭篇：烏龜、蟬、貓、魚　　木製品篇：寶盒、化妝盒鏡
陶器篇：毛毛蟲與蜻蜓、斑馬　布篇：火車、長頸鹿
紙黏土篇：玻璃屋、風鈴　　　蛋篇：花的復活蛋、潛水艇的復活蛋、作品賞析

色鉛筆除了能在紙上作畫外，還能應用在不同的材質上。
這單元就運用了不同材質的工具，把它變成色鉛筆的新創意美勞。

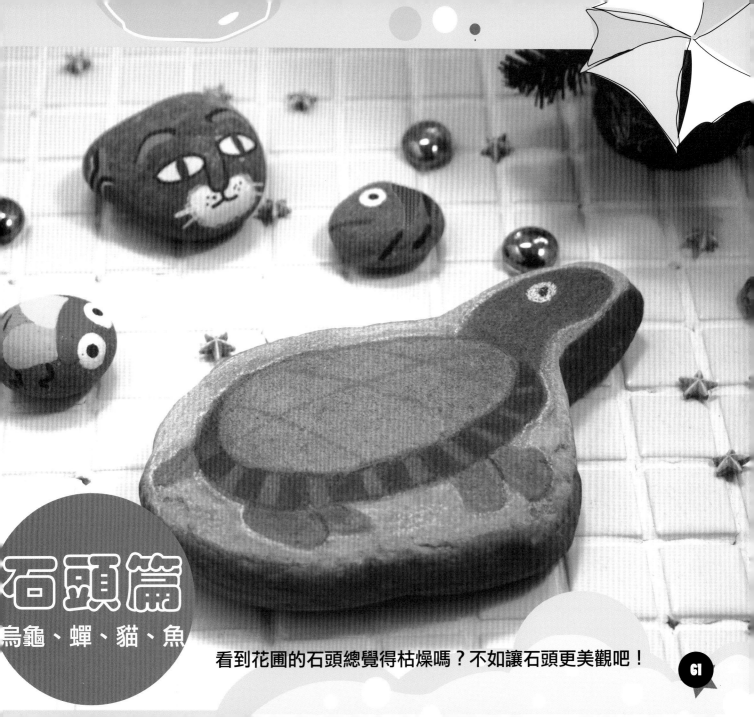

石頭篇

烏龜、蟬、貓、魚

看到花圃的石頭總覺得枯燥嗎？不如讓石頭更美觀吧！

烏龜

不管是公園還是家附近，都一定有石頭，
仔細找找看就會發現特別的形狀。

Tools

色鉛筆、石頭、
保護噴膠、衛生紙

�製作步驟◢

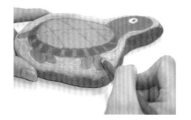

1. 乾淨的石頭，用粉性色鉛筆著色。

 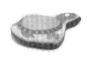

2. 與石頭有點距離噴上保護膠。

貼心小叮嚀 每次完成色鉛筆上色時，就噴上保護噴膠使得不至於弄髒畫。

色鉛筆勞作

小小的石頭也可以在繪製完成後，擺在陽台上的花盆中也是不錯的裝飾。

 製作步驟

1. 乾淨的石頭，直接沾水上色。

2. 噴上保護噴膠。

Tools

色鉛筆、石頭、保護噴膠、水彩筆、水盤

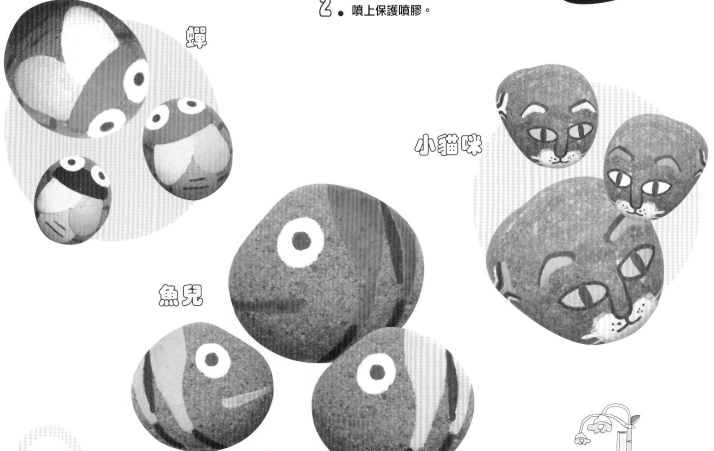

蟬

小貓咪

魚兒

木製品篇

寶盒、化妝盒鏡

把色鉛筆的創作，徹底的應用在生活之中讓生活更有樂趣！

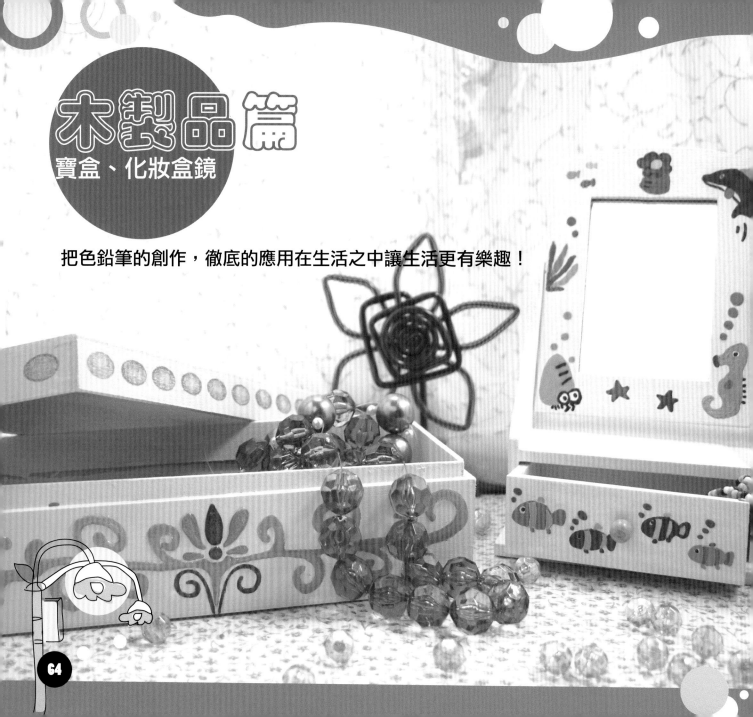

寶盒

想做一個來放自己心愛的東西嗎?
不妨以簡單素面的空盒來設計出一個與眾不同的盒子。

Tools
色鉛筆、木製品、保
護噴膠、壓克力顏
料、水彩筆、水盤、
保麗龍膠

製作步驟

1. 塗上一層壓克力顏料。

2. 水性色鉛筆直接沾水。

3. 在木製品上著色。

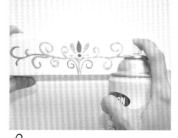

4. 噴上保護噴膠。

貼心小叮嚀
噴保護噴膠時,保持一點距離比較不易混髒。

化妝盒鏡

Tools
色鉛筆、石頭、保護噴膠、水彩筆、水盤。

小型的化妝盒鏡加上可愛的圖案後，照鏡子的時候心情也會更加愉快喔！

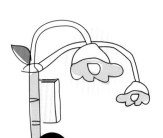

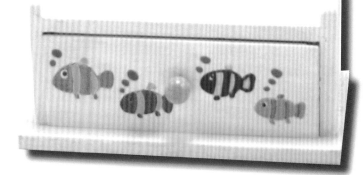

製作步驟

1. 塗上一層壓克力顏料。

2. 水性色鉛筆直接沾水、著色。

3. 噴上保護噴膠。

貼心小叮嚀 在製作前，先用衛生紙或紙將鏡子遮蓋。

室內的盆栽總是一成不變的顏色嗎?
陶器也要換新裝!

陶器篇

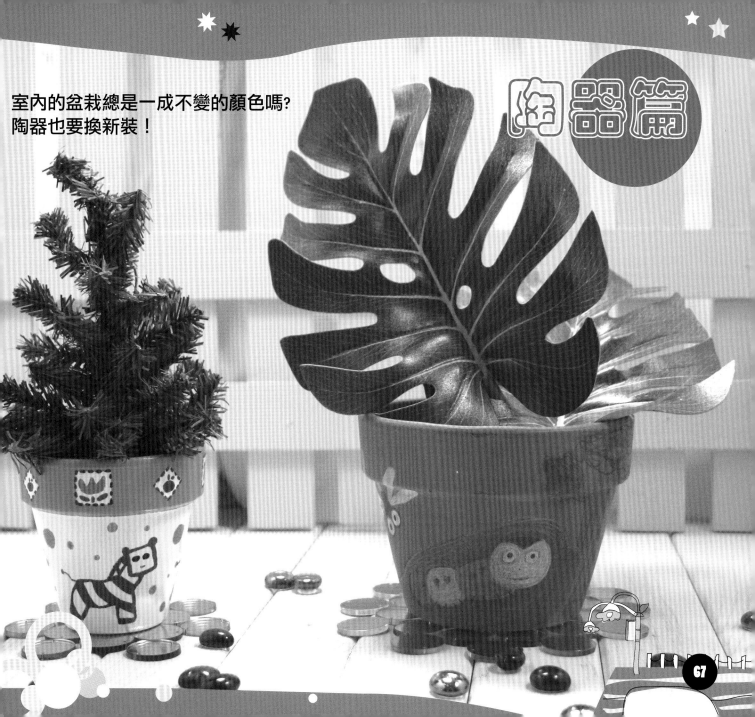

毛毛蟲與蜻蜓

Tools
色鉛筆、陶器、保護噴膠。

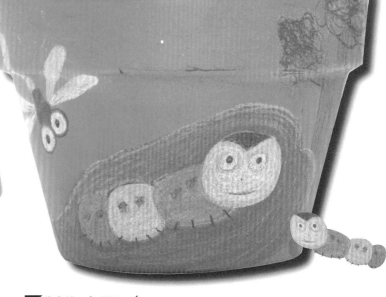

總覺得陽台上的盆栽都很單調，
用粉性色鉛筆加上一些圖案後，
是不是賞心悅目起來呢！

�7 製作步驟 ◣

1. 做粉性色鉛筆著色。

2. 噴上保護噴膠。

貼心小叮嚀　每次完成色鉛筆上色時，就噴上保護噴膠使得不至於弄髒畫。

斑馬

假如不喜歡粉性色鉛筆畫法，也可以選擇用水性色鉛筆和壓克力的方式，這樣又有不同的新氣象。

Tools

色鉛筆、陶器、保護噴膠、水彩筆、水盤

色鉛筆勞作好好玩

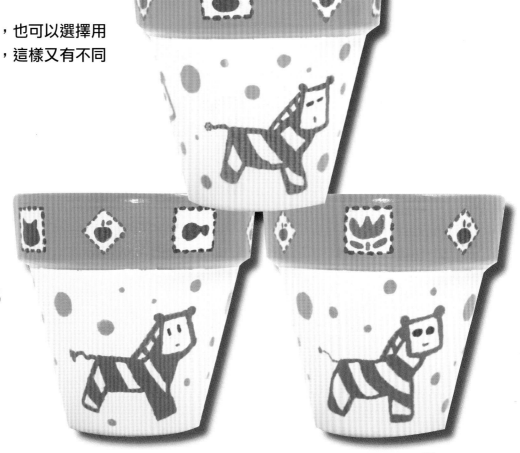

◤製作步驟◢

1. 水性色鉛筆直接沾水，著色。　2. 噴上保護噴膠，完成。

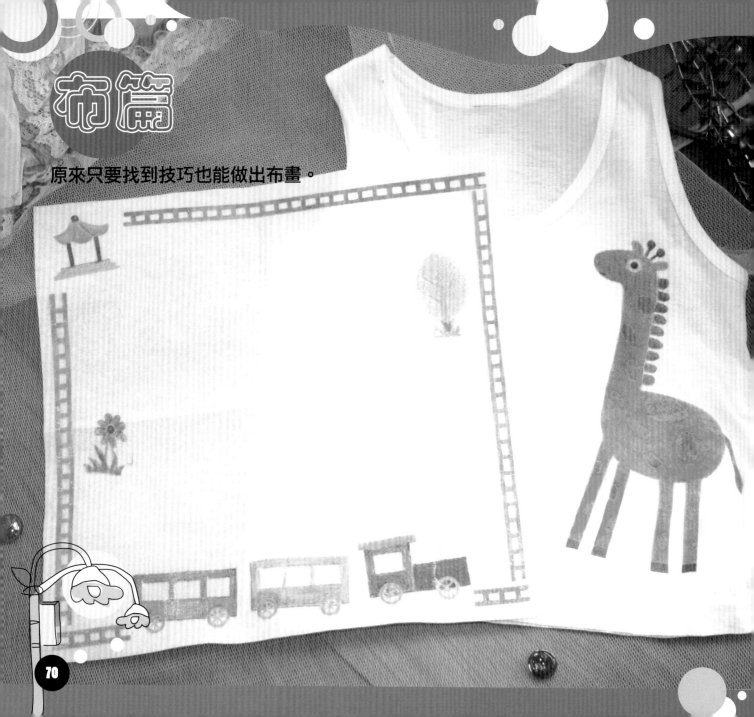

布篇

原來只要找到技巧也能做出布畫。

火車

想設計出一條屬於自己的手帕嗎？學會製作手帕後，就靠自己的創意製作吧！

Tools

色鉛筆、布、轉印紙、保護噴膠、剪刀、熨斗

▶製作步驟◀

1. 粉性色鉛筆著色後，剪下。

2. 反過來覆蓋布上，用熨斗燙。

色鉛筆勞作好好玩

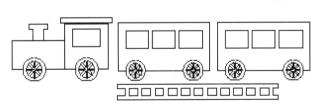

貼心小叮嚀 清洗時，必須要用手洗的方式，這樣圖案比較不易變形。

長頸鹿

設計一個簡單的圖案印製在衣服上。

Tools
色鉛筆、T恤、
轉印紙、保護
噴膠、剪刀、
熨斗

▼製作步驟◢

1. 粉性色鉛筆著色後，剪下。

2. 反過來覆蓋布上，用熨斗燙。

3. 完成後輕輕的撕起來，完成。

色鉛筆勞作好好玩

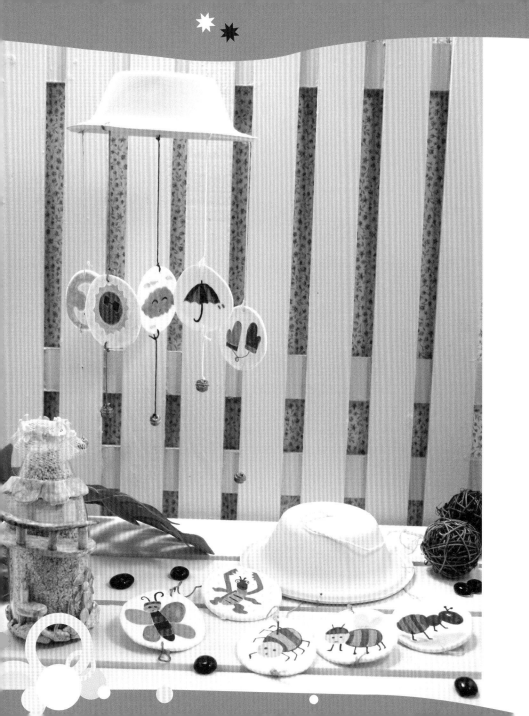

紙黏土篇

紙黏土與玻璃瓶也能這樣做

玻璃屋

喝下午茶時，在餐桌上擺上一個特別花瓶享受午後陽光吧！

Tools

色鉛筆、紙黏土、玻璃瓶、保護噴膠、水彩筆、碟子、美工刀、保麗龍膠、指甲油(亮光漆)

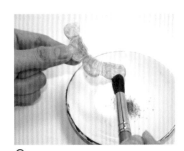

3. 水彩筆沾粉末後，直接塗在紙黏土上。

▄製作步驟▄

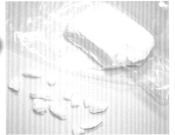

1. 用紙黏土做出小東西，待乾。

4. 用保麗龍膠黏至瓶子上。

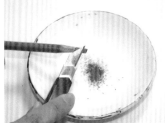

2. 將粉性色鉛筆刮出粉末至碟子中。

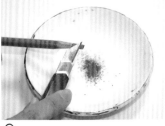

5. 噴上保護噴膠，完成。

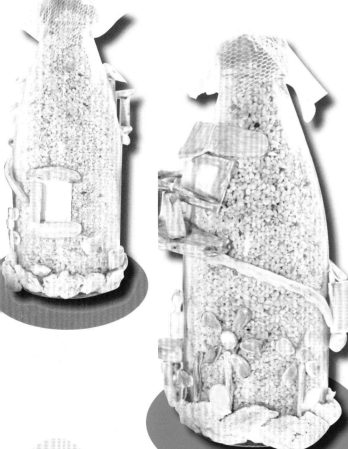

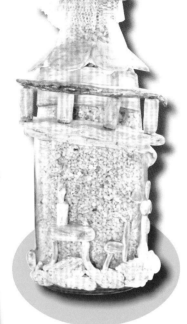

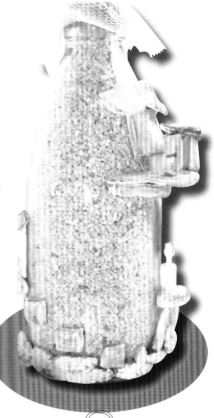

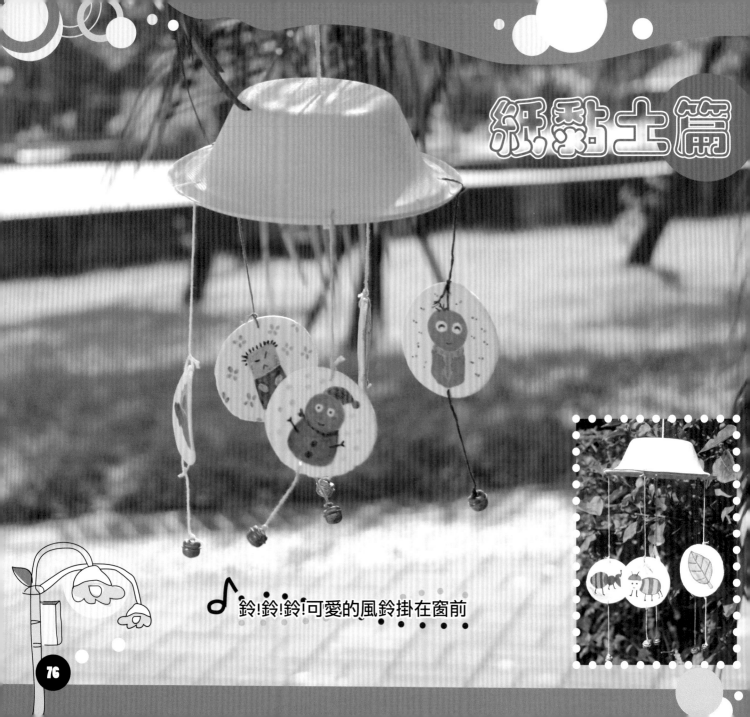

♪ 鈴!鈴!鈴!可愛的風鈴掛在窗前

風鈴

Tools
色鉛筆、紙黏土(片)、紙碗、保護噴膠、壓克力顏料線、鈴鐺、美工刀、指甲油(亮光漆)

風鈴的做法總是一層成不變，讓我們做出一個不同的吧!

▮製作步驟▮

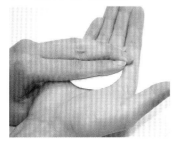

1. 先將紙黏土壓扁。

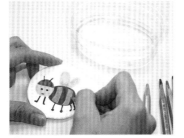

2. 水性色鉛筆沾水後，直接著色。

3. 用美工刀上下鑽洞。

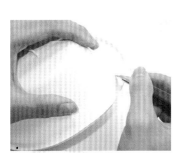

4. 紙碗塗壓克力後，用美工刀鑽洞。

5. 將完成的作品和鈴鐺、線，與碗做組合。

6. 沿著圖案上一層指甲油。

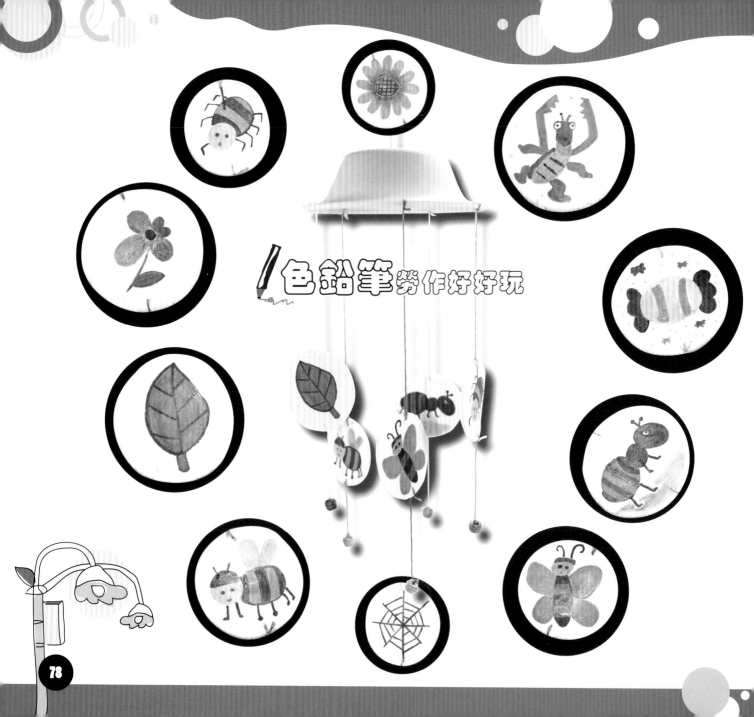

色鉛筆勞作好好玩

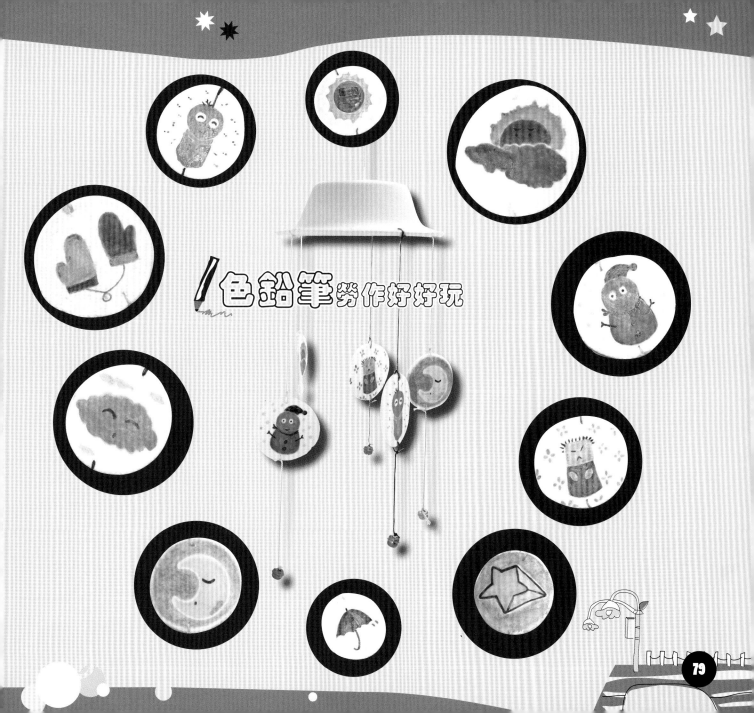

色鉛筆勞作好好玩

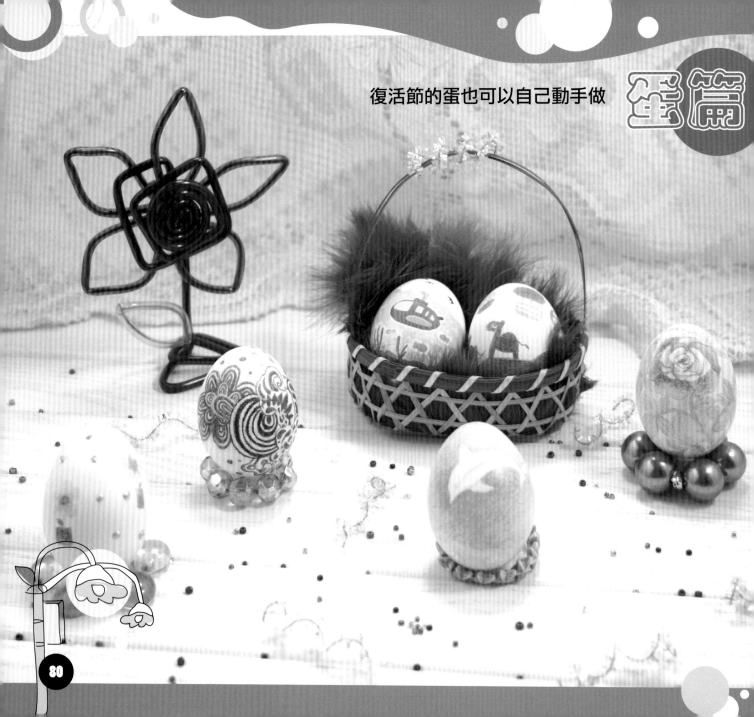

復活節的蛋也可以自己動手做

蛋篇

花的復活蛋

用色鉛筆畫出一個淡淡淡典雅的復活蛋

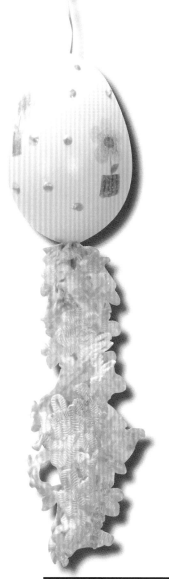

Tools

色鉛筆、蛋(已處理乾淨)、保護噴膠、玻璃彩繪顏料、鐵絲、尖嘴鉗、緞帶

▌ 製作步驟 ▌

1. 色鉛筆在蛋上做畫。

2. 加上玻璃彩繪顏料做裝飾。

3. 蛋上下鑽動後,鐵絲穿入蛋中。

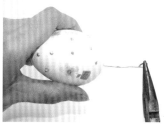

4. 底端用尖嘴鉗折彎。

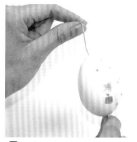

5. 頂端用手折彎,完成。

貼心小叮嚀 每次完成色鉛筆上色時,就噴上保護噴膠使得不至於弄髒畫。

潛水艇復活蛋

顏色要鮮豔些可用水性色鉛筆來繪製

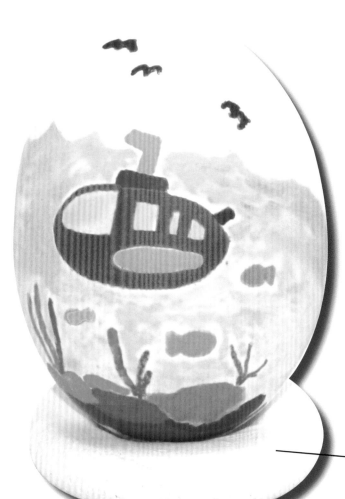

製作步驟

1. 水性色鉛筆沾水。

2. 輕輕的在蛋上著色。

3. 待乾後，噴上保護噴膠。

4. 用紙黏土壓扁後，中間捏一個凹洞。

5. 擺上繪製完成的蛋，即完成。

—— 紙黏土

復活蛋作品賞析

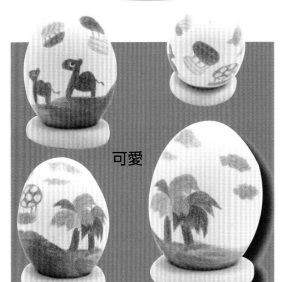
可愛

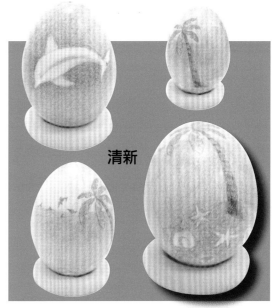
清新

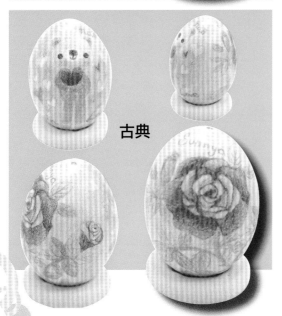
古典

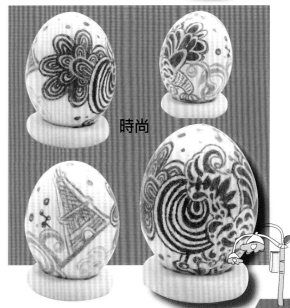
時尚

兒童美勞才藝系列6

兒童色鉛筆

出版者	新形象出版事業有限公司
負責人	陳偉賢
地址	台北縣中和市235中和路322號8樓之1
電話	(02)2927-8446　(02)2920-7133
傳真	(02)2922-9041
編著者	新形象
總策劃	陳偉賢
執行企劃	黃筱晴
電腦美編	陳怡任
美術設計	林怡騰
製版所	興旺彩色印刷製版有限公司
印刷所	利林印刷股份有限公司

總代理	北星圖書事業股份有限公司
地址	台北縣永和市234中正路456號B1
門市	北星圖書事業股份有限公司
地址	台北縣永和市234中正路498號
電話	(02)2922-9000
傳真	(02)2922-9041
網址	www.nsbooks.com.tw
郵撥帳號	0544500-7北星圖書帳戶
本版發行	2007 年 1 月　第一版第一刷
定價	NT$250元整

國家圖書館出版品預行編目資料

兒童色鉛筆 /新形象編著.--第一版.--臺
北縣中和市:新形象,2007[民96]
　　面　：　公分--（兒童美勞才藝系列：6）
ISBN 957-2035-89-4 (平裝)
ISBN 978-957-2035-89-4 (平裝)
1.鉛筆畫-技法　2.美勞
948.2　　　　　　　　　95024045